THE STORY OF
NATIONAL TREASURE

韩熙载夜宴图

琳琅物集

《韩熙载夜宴图》古画故事绘本

高天　陈鑫／编著

广西美术出版社

图书在版编目（CIP）数据

《韩熙载夜宴图》古画故事绘本／高天，陈鑫编著.——南宁：
广西美术出版社，2020.9
（琳琅物集）
ISBN 978-7-5494-2242-5

Ⅰ．①韩… Ⅱ．①高… ②陈… Ⅲ．①中国画—绘画
评论—中国—五代(907—960) Ⅳ．①J212.05

中国版本图书馆CIP数据核字(2020)第173501号

琳琅物集——《韩熙载夜宴图》古画故事绘本

LINLANG WU JI—HAN XIZAI YEYAN TU GUHUA GUSHI HUIBEN

编 著 者：	高 天 陈 鑫
图书策划：	一川设计团队（胡安迪 朱 倩 黄新利 梁艺馨）
出 版 人：	陈 明
责任编辑：	陈先卓
助理编辑：	吴观寒
校 对：	韦晴媛 张瑞瑶 李桂云
审 读：	陈小英
视 频：	王 刚 粟浩春 何明欣 杨荣佳 韦 瑶
装帧设计：	胡安迪 莫爱婷
出版发行：	广西美术出版社
地 址：	广西南宁市望园路9号
网 址：	www.gxfinearts.com
印 刷：	广西昭泰子隆彩印有限责任公司
版 次：	2020年10月第1版
印 次：	2020年10月第1次印刷
开 本：	787mm×1092mm 1/16
印 张：	9
字 数：	60千字
书 号：	ISBN 978-7-5494-2242-5
定 价：	78.00元

目录

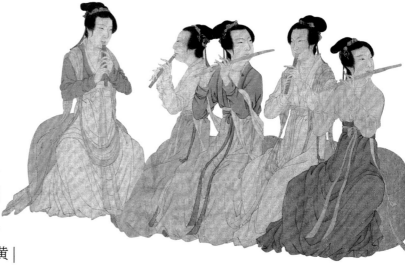

幕后花絮

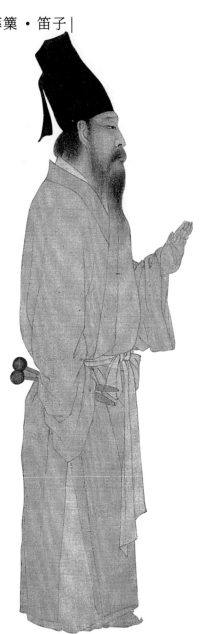

《韩熙载夜宴图》的正确观看方式

　　《韩熙载夜宴图》是一幅很有名的画，是我国"十大传世名画"之一，现藏于北京故宫博物院。

　　这幅画的原作者是顾闳中，但是原作已经失传了，我们现在看到的版本是宋代时期的临摹本。这幅作品不仅继承了五代时期的画风，还融入了宋时流行的绘画元素和当时的时尚单品，画面丰富。

　　这是一幅尺寸很长的画，它有28.7厘米宽，335.5厘米长，这么长的一幅画古人也会像现今的博物馆那样展开来摆在大长桌上或挂在墙上展示吗？

　　实际上古人的书房并没有这么大的空间，因此他们喜欢把整幅画卷拿在手中，一只手负责展开，另一只手负责卷起，就像在看连环画一样，一幕一幕地慢慢欣赏。

　　这幅画卷从右侧开始看起，共分为五幕，每一幕画面都用屏风相隔，作者精心刻画了韩熙载的举止神态，非常精确地将韩熙载的内心世界展现给了观者。

　　最初的《韩熙载夜宴图》只有画芯的绘画部分，后来历代收藏者们因珍爱它而为其评写了题跋，并加以印记重新装裱，于是我们如今看到的画卷便多了许多后人的痕迹，例如画卷开头的"夜宴图"三个篆体字就是后人题写的。

　　画卷中还有很多特定时代的服饰时尚、物件器皿，接下来就请展开画卷，跟我们一起欣赏这幅画吧。

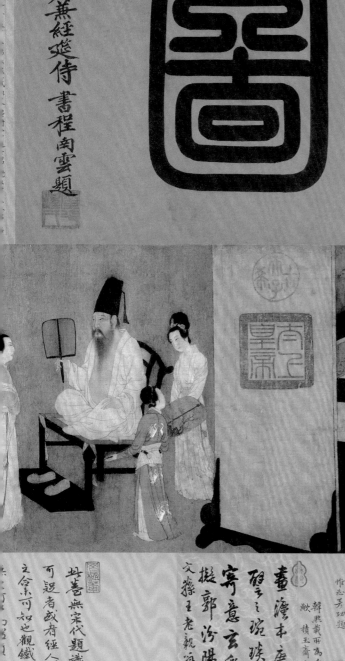

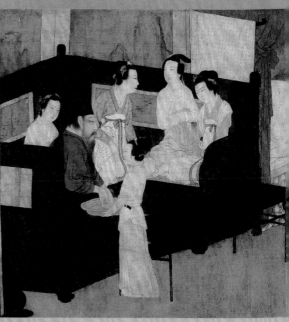

韩熙载夜宴图

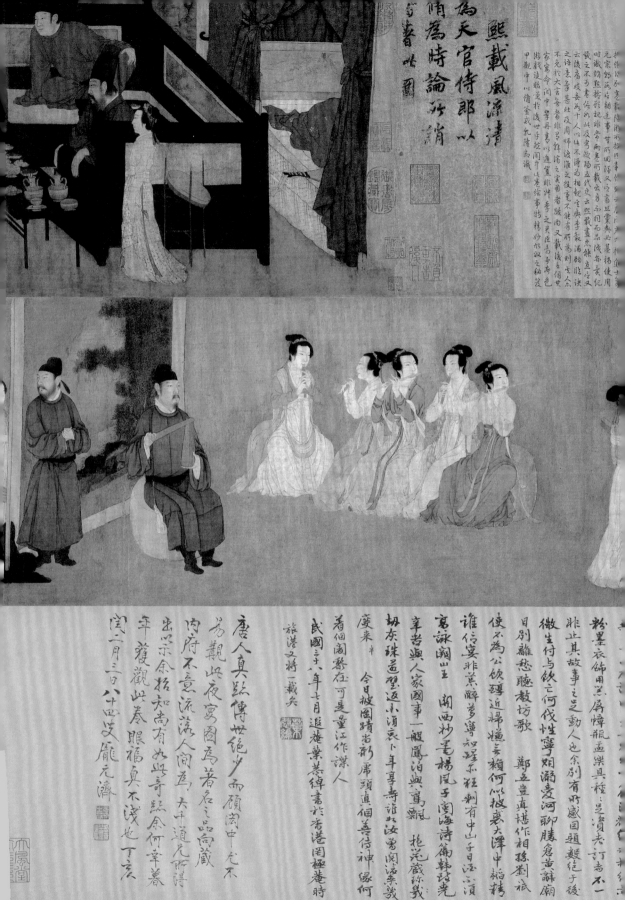

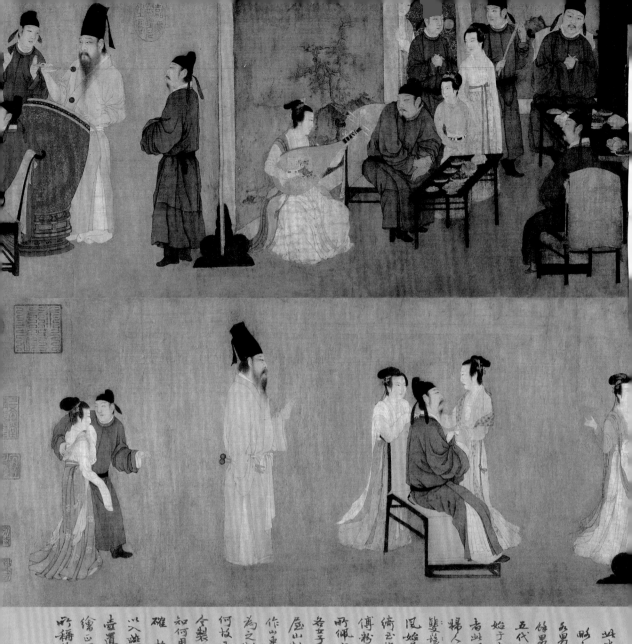

此卷畫遠巷經由其中名物制度足供参考者不少許
略一叔于下聊誌示賢識小嫩

凡男子晴著鞋惟韓与僑者著鞋事也者鞋之此例始睁唐沿及
修男子則官服可谏兑時官択例始賭睁唐沿及
五代嫩

女子之優诘方頭或長身可谏英六經之世调涅弓
始于南唐始不帆也 诸人皆生桶或婿無一席地而坐
高此叔自何吋不可考始赵于唐之中榮乎也 而女子皆
揚人裝以髻髻始合之顯羞羞专宋唐紀載慶以遷羞為
雙羞羞為女子未破以之澄 唐祐女子衣当大神中葉染胡
凡始為窄袖袖羞老女子皆窄袖佩唐倍近 各女子皆眼纮
绮云惟裷衣枕志妣可徹弊粢修 各女子皆用口脂面忠
傅粉但兩頬無胭脂始時尚如此 女子首皆有飾而身無
釵佩亦一黑事英珈釽指環悉無之玚财力不恰嫩
各女子袂一人腰橫玉業始鞾以已岢有专之意其人卸生
屈山嫩 韓之冠形詭昊始持製世傳萧翠髄蘭亭吋
作山東書生裝黃衫落拓韓此像黃衫草鱼始仿其鄉俗
為之嫩 樂鍉袱有邊管琵琶鼓板而無他器不知
何攻又全許有樂嫩啓而专歌上樂鍉中之横遏与
知何用 琵琶仍用亓檀則知唐中葉改用平弹之说宋的
全裝不同其頭剖剕附一小器佩用竹两裝上遂孔正相對修不
知何用 拍手為節似非學奏正宗又大鼓髙高人身之专之二
雄
何攻又全許有樂嫩啓而专歌上樂鍉中之横遏与 食多數席当下酒物非乘膳物也还
壺遣一桃中始以温迴其餞饮食具当承以舟尚唐宋圖
繪画同 男女不乘是坐時則生当交又卧是或挂之此皆
時稱箕踞與遣始漢魏六朝之臨生此不摺慣之一爰也

避巷绰再識

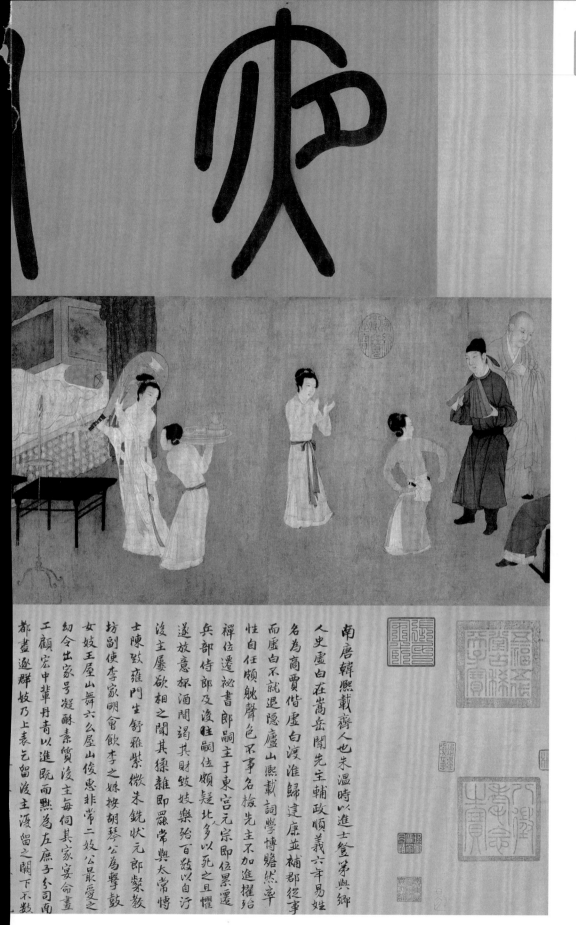

南唐韓熙載夜宴人也朱溫時以進士登第與鄉
人史虛白在嵩岳閒先主輔政義六年易姓
名為商賈偕虛白渡淮歸達康並補郡從事
而虛白不就退隱廬山熙載詞學博贍然率
性自任頗聲色不事名檢先主不加進擢玲
禪位遷祕書郎嗣主于東宮元宗即位累遷
兵部侍郎及後姓嗣位頗疑北人多以死之且懼
遂放意杯酒間謁其財致妓樂殆百數以自汙
士陳致雍門生舒雅紫微朱銑狀元郎縈敎
坊副使李家明會飲李之妹按胡琴公為擊鼓
女妓王屋山舞六么屋山俊惠非常二妓公最愛之
幼令出家號凝酥素質後主每伺其家宴命畫
工顧宏中輩丹青以進既而黙為左庶子分司南
都盡逐群妓乃上表乞留後主渡留之闕下不數

　　五代时期，在南方有个叫作唐的小国，史称"南唐"。虽与我们熟知的那个大唐同名，但要论综合国力，它远远不及大唐，因此在当时经常受到北方国家的欺负。南唐的君主李昪非常信不过北方来的大臣，恰巧韩熙载一家子都是北方人，他的祖父和父亲曾在北方的朝廷当官，于是他就成了皇帝的"重点观察对象"，经常被试探。

　　南唐的第二个皇帝李璟上台后开启了"开疆扩土"计划，派兵向周边的国家发起进攻，损耗了大量国力。韩熙载性格耿直，劝谏皇帝未果，还得罪了不少朝中官僚。最后南唐因为战争元气大伤，不敌后周势力，慢慢衰亡。忠言不被采纳，空有一腔才学却无处施展，这样的情况让韩熙载渐渐地对这个国家寒了心。

　　南唐后主李煜即位后，想要提拔韩熙载做高官，却听说他整天在家举办宴会，非常热闹。李煜有些好奇，便让宫中的画师顾闳中潜入韩熙载家中，把他家中的情形用绘画的方式记录下来，于是就有了这幅《韩熙载夜宴图》。李煜一看画卷，发现韩熙载果然在家大开Party（派对），觉得他整日宴饮，心无大志，便放弃了重用他的念头。

角色介绍

主角

南唐名臣
韩熙载

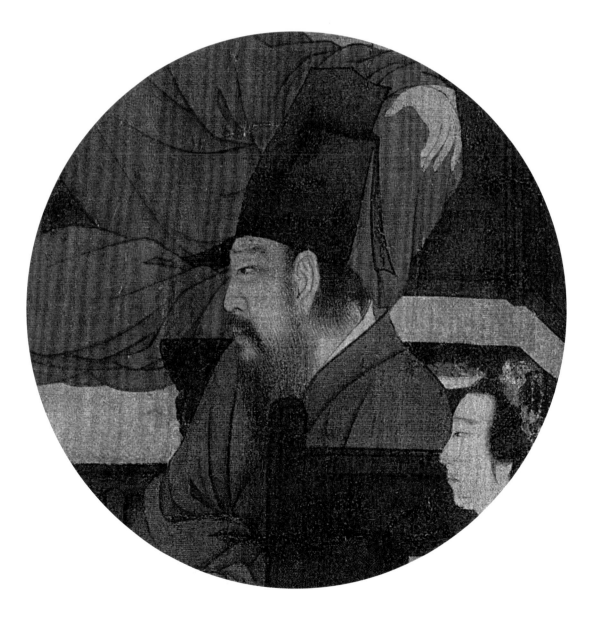

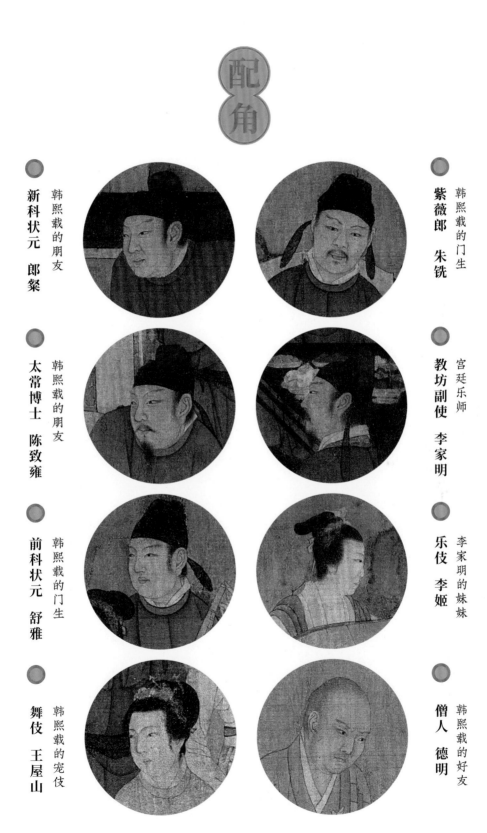

配角

韩熙载的门生
紫薇郎 朱铣

宫廷乐师
教坊副使 李家明

李家明的妹妹
乐伎 李姬

韩熙载的好友
僧人 德明

韩熙载的朋友
新科状元 郎粲

韩熙载的朋友
太常博士 陈致雍

韩熙载的门生
前科状元 舒雅

韩熙载的宠伎
舞伎 王屋山

　　韩熙载本是潍州北海（今山东潍坊）人，才学渊博却命运坎坷，他的父亲受到政治牵连惨死，因此他不得不出逃南方。

　　他写了一篇《行止状》向吴睿帝杨溥求职，先写自己的籍贯、出身、投吴始由，然后笔锋一转便说："……是故有经邦治乱之才，可以践股肱辅弼之位。得之则佐时成绩，救万姓之焦熬……"指出君主选贤用能的重要性。接着介绍自己的才学："某爱思幼稚，便异诸童……但励志以为文，每栖心而学武……"意思是自己从小刻苦学习，有远大志向，不像其他小孩一样贪玩，自己不仅学习好，还会武功。

　　李昪废黜吴帝杨溥后登上皇位，建立南唐。在南唐，韩熙载的第一个职务是秘书郎。太子李璟做了皇帝之后，又封他做了虞部员外郎、史馆修撰和太常博士，还赐给他五品以上官员才能穿的红色官服，可见韩熙载的学识能力十分出众，颇得李璟器重。

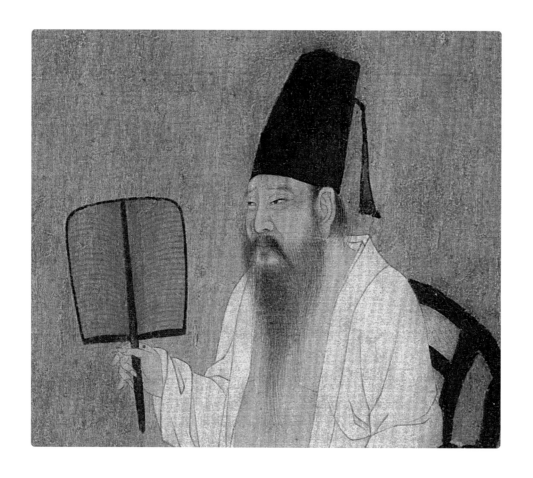

关于韩熙载的学识才气，我们在他的诗里也同样能感受到，在《全唐诗》中韩熙载的存诗有五首。

其中《送徐铉流舒州》这首诗是韩熙载临江相送好友徐铉所作的，当时韩熙载与徐铉并称为"韩徐"，二者所撰写的诗文非常之多。

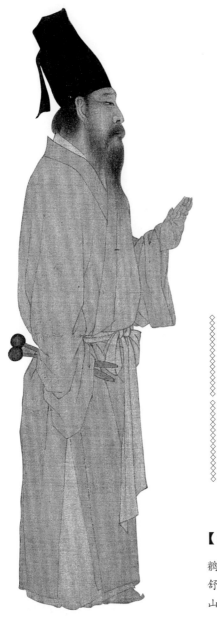

送徐铉流舒州
韩熙载 [五代]

昔年凄断此江湄，
风满征帆泪满衣。
今日重怜鹡鸰羽，
不堪波上又分飞。

【注释】

鹡鸰：俗称张飞鸟，多数为鹡鸰属。

舒州：潜山，安徽省辖县级市。地处安徽省西南部，大别山东南麓。

古代大型
派对现场

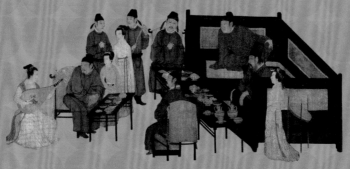

今天的我们聚会的大致流程基本上就是先吃饭、喝酒再唱歌。南唐的韩熙载频频邀请同事和朋友们到家里吃喝玩乐，他们的聚会流程是怎样的呢？

让我们回到这一夜，看看古人到底是如何开Party（派对）的。

题顾闳中画韩熙载夜宴图

郑元祐 [元]

熙载真名士，风流追谢安。

每留宾客饮，歌舞杂相欢。

却有丹青士，灯前密细看。

谁知筵上景？明日到金銮。

【注释】

谢安：东晋名士、政治家。

金銮：金銮殿。

首先是第一幕，韩熙载坐在床榻上，与客人一起欣赏李姬演奏琵琶。画面可以分为两个部分，左边部分陈致雍坐在弹琵琶的李姬身边，右边部分韩熙载与红袍男子郎粲坐在床榻上。

韩熙载侧身坐着，他长脸美髯，眼睛细长，仔细看他的眼睛还能看见双眼皮。他穿着深色长袍，手臂搭在床沿上，手指自然下垂，斜坐在绿色的坐垫上，眼睛盯着弹琴的李姬，脸上却没有任何表情。

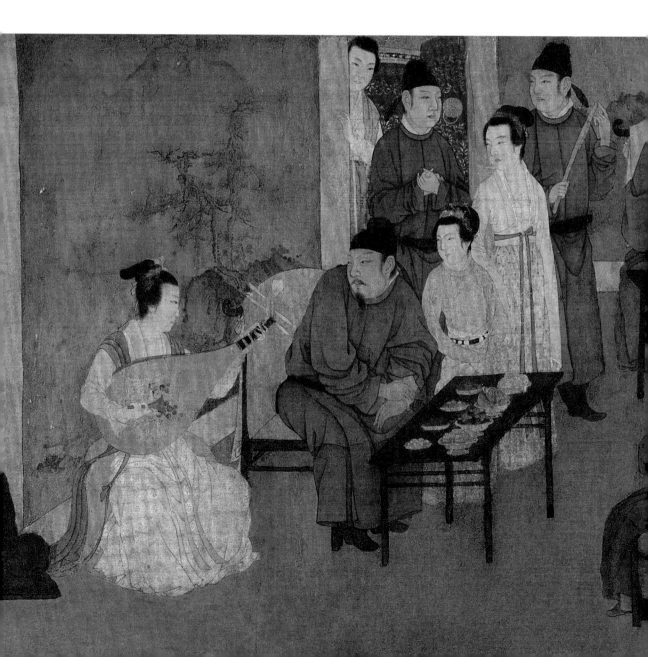

与韩熙载坐在一起的客人郎粲则显得更年轻一些，他脸庞白净，没有胡须，穿着大红色圆领长袍，头戴幞头。郎粲的身子微微前倾，似乎完全沉浸在李姬的琵琶演奏当中。

画面中朱铣双手交叉握于胸前，露出大拇指。这并不是在鼓掌，而是古人对别人表示尊敬的一种礼节，叫"叉手礼"。

从两张屏风的间隙处可以看到有一女子伸头出来观望，她身后的红色羯鼓不知是不是第二幕韩熙载亲自击鼓的隐藏"彩蛋"。

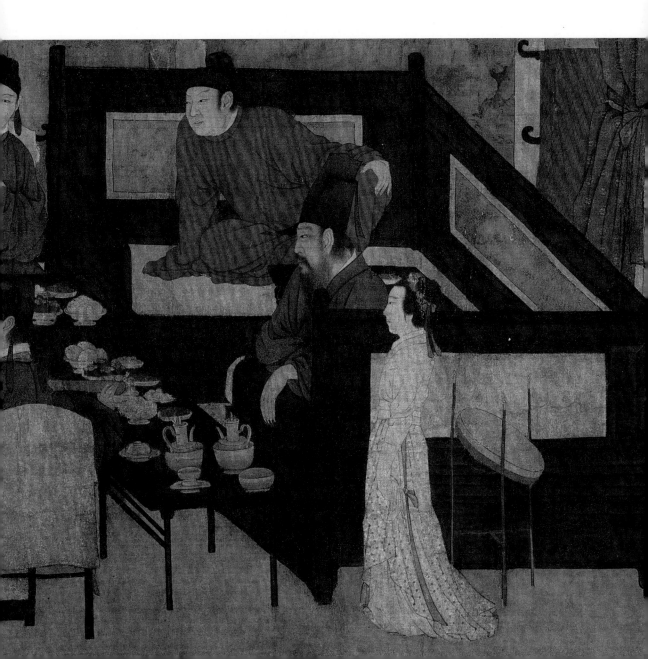

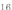

第二组

击鼓观舞

　　韩熙载换上了一身浅黄色的便服，迎合王屋山的舞步亲自击鼓。修长的袍子显得韩熙载非常苗条，他站在鼓后，撩起衣袖露出手臂，双手拿着鼓槌上下挥舞，他的眼睛看着前方的王屋山，心神却无处安放，似乎将心中的不快和壮志难酬的愤懑统统都宣泄在了鼓声之中。韩熙载的心境，或许只有众人身后的僧人德明能明白。

　　德明低头看着击鼓的韩熙载，眉头紧锁，心事重重，可能正为好友的前途感到担忧，也可能是为南唐即将到来的命运而悲恸。

　　韩熙载的门生舒雅击打着拍板为众人助兴，宾客中还有一人击掌相合。

　　穿着红袍的状元郎粲则是大大咧咧地坐在椅子上观看舞蹈。

　　除了德明，大家的视线都集中在场景左侧穿蓝衣的王屋山身上。此时的王屋山背向着画面，双臂后屈，体态婀娜，正在翩翩起舞。

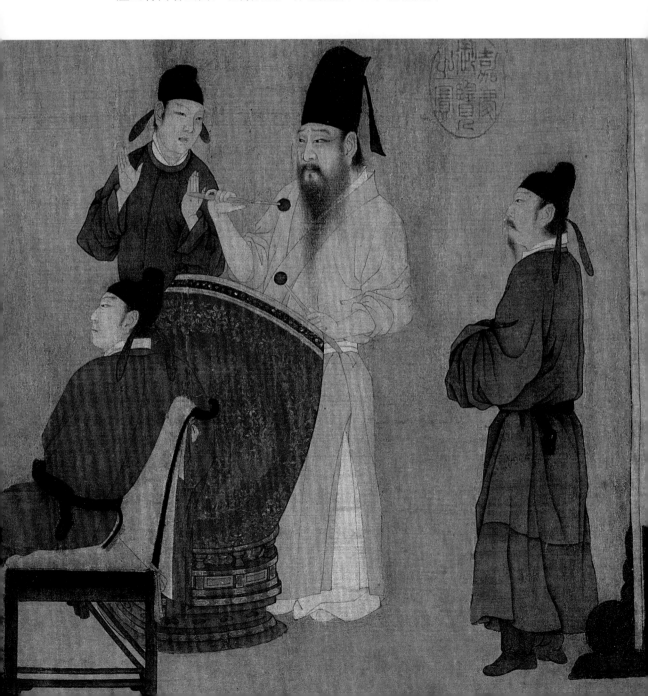

六幺舞

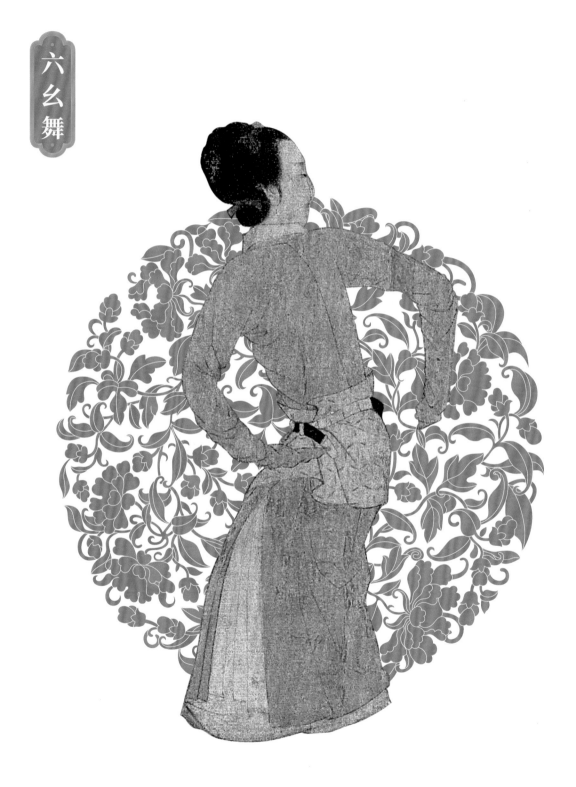

　　王屋山所跳的舞蹈叫作"六幺舞"，也叫"绿腰"，是一种软舞，是唐代时很流行的一种独舞。

　　据说在第一个场景中，李姬所演奏的琵琶曲目也是"六幺"曲。唐代诗人李群玉在《长沙九日登东楼观舞》中就写过绿腰。

长沙九日登东楼观舞　李群玉〔唐〕

南国有佳人，轻盈绿腰舞。

华筵九秋暮，飞袂拂云雨。

翩如兰苕翠，婉如游龙举。

越艳罢前溪，吴姬停白纻。

慢态不能穷，繁姿曲向终。

低回莲破浪，凌乱雪萦风。

坠珥时流盼，修裾欲溯空。

唯愁捉不住，飞去逐惊鸿。

【注释】

华筵：丰盛的宴席。

袂：衣袖。

白纻：亦作"白苎"，白色的苎麻。

两个节目结束后，所有人都需要休息片刻缓解刚才的兴奋。李姬把琵琶扛在肩上走回内室休息。她的旁边有一个侍女手托美酒正要送进内室。

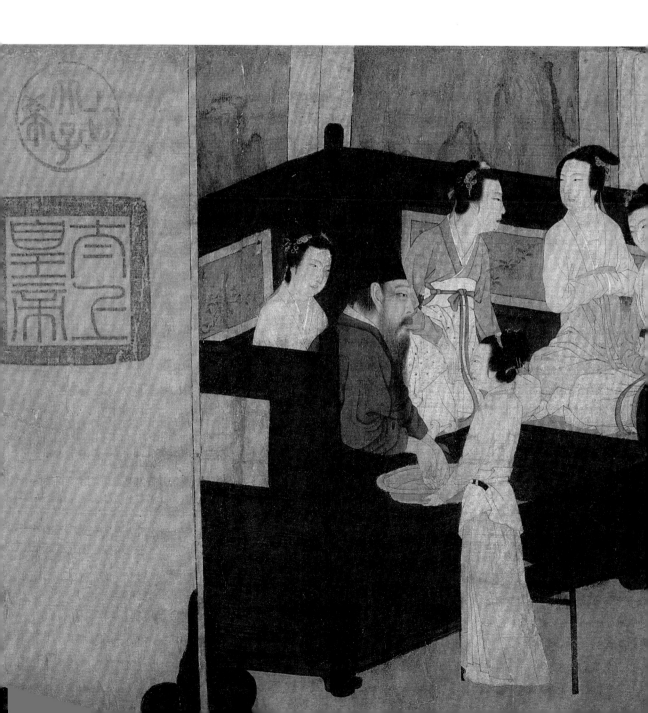

　　韩熙载又换回深色长袍，和四位乐伎坐在床榻上，侧身在侍女端着的水盆中洗手。韩熙载看着前方的蜡烛若有所思，并不关心身边的姑娘们的谈话。这根蜡烛放在画面中央的高挑烛台上，尺寸很长，可能是刚刚点燃不久，火焰很高。

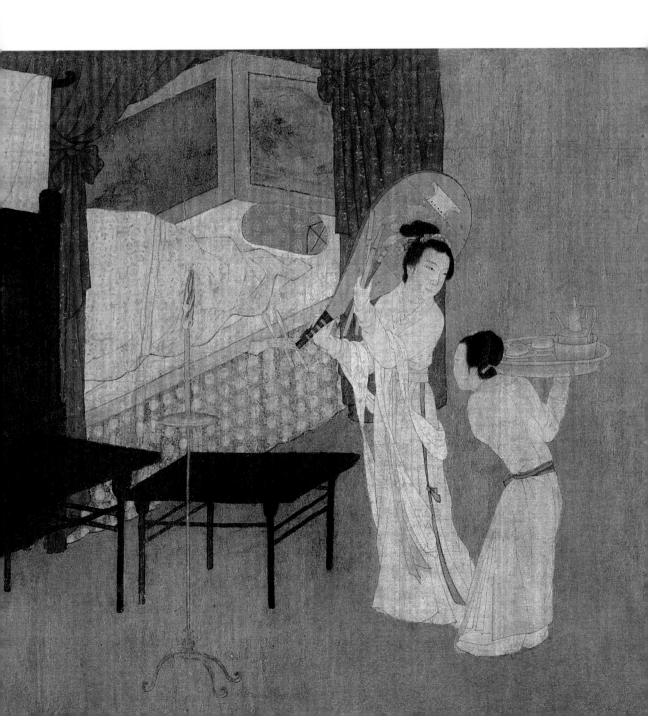

随着韩熙载一步一步放飞自我，画面迎来了另一个高潮。

在这一幕中，韩熙载索性脱下外衣，敞开衣襟露出大肚腩，看来韩熙载的身材并不像之前穿长袍时我们想象中的那么好，但是他很在意自己的帽子，即便脱下了外衣和鞋，帽子也依然端正。这时韩熙载的手上还多了一把矩形的扇子，扇子的造型很简洁，并没有花纹修饰。

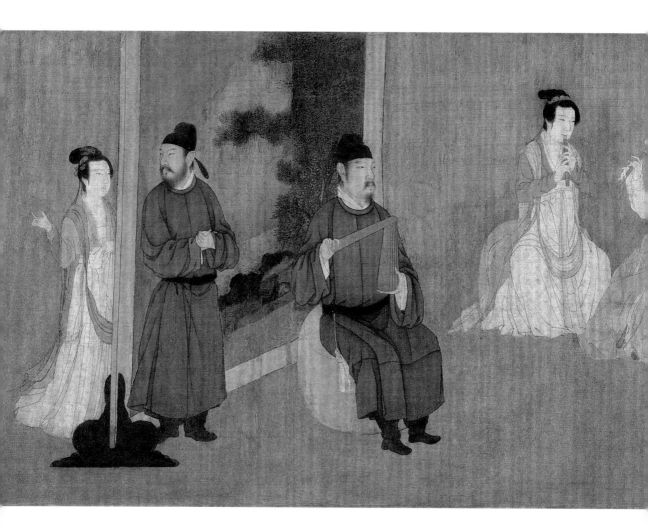

　　他的身前有一位手里拿着粉色拍板的长裙姑娘，这位姑娘可能是正在与他商量接下来要演奏的曲目。他的身边还有一位双手拿着一把长柄宫扇，背对着画面的侍女。

　　这一片段的中间，五名乐伎并坐一排，其中两人吹奏笛子，三人吹奏筚篥。筚篥的音色是很悲凉的，因此她们所吹奏出来的曲子应该不会很欢快。

　　在这一片段的最左侧，一位中年文士正拿着拍板作奏，在他的身后还有一位作叉手礼并回头与屏风后的女子交谈的连鬓文士，画面很自然地从第四幕过渡到第五幕。

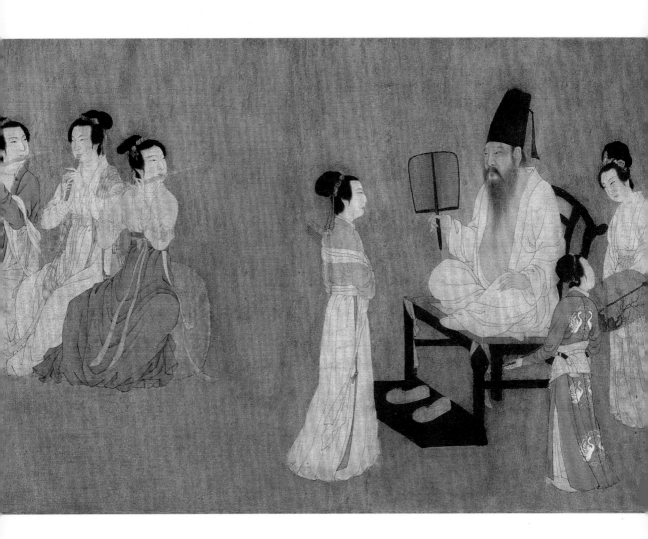

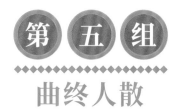

第五组

曲终人散

在这最后一幕里韩熙载出现在画面中央，又穿回了浅黄色的长袍，依旧戴着黑色帽子。他的左手抬起像是在对谁挥手，而右手藏在袖子里，拿着之前的鼓槌，难道他还想再去击鼓吗？

在这一幕中韩熙载的前后都画了男女暧昧的场面，没有人在意韩熙载，形单影只的他在宾客们的衬托下，显得有些格格不入。

　　在这场盛大的Party（派对）中，再精彩的节目也消解不了韩熙载的烦恼，他频频地开派对，并不是因为喜欢，而是出于无奈。谁能想到满面愁容的韩熙载也曾是一个热血少年呢？

　　画师顾闳中凭着惊人的记忆力和观察力，把韩熙载的忧郁画入了这幅《韩熙载夜宴图》中，也为后世的人们呈现了古人精彩的派对现场。

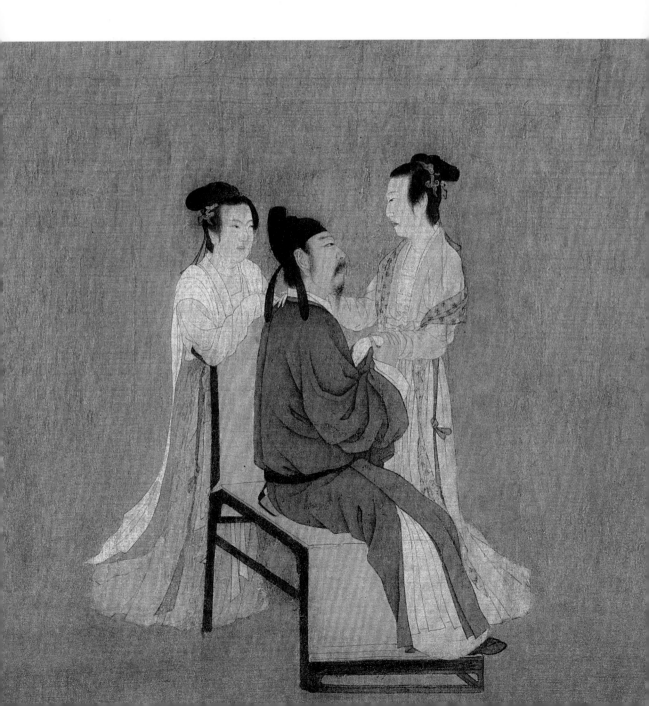

02

嘘，细节 在说话

　　《韩熙载夜宴图》为我们描绘了一场古人的Party（派对）。我们可以发现，这幅画卷的观看方式和其他中国画卷有所不同。

　　那么画家究竟用了什么样的方式来安排画面？他是如何刻画人物，又是如何进行色彩搭配的呢？

构图

　　《韩熙载夜宴图》打破了时间的概念，把不同时间段发生的活动以连环画的形式展现在了同一幅画面上。

　　画中的场景用屏风进行分割，并且联系着下一个场景。

　　屏风的展现方式也非常独特，有的屏风只展示侧面，有的屏风只截取下半部分，这种展现方式让我们更有身临其境之感。

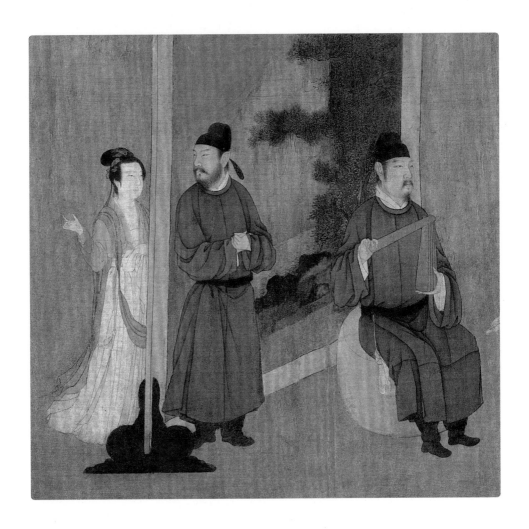

造型

　　《韩熙载夜宴图》中男子的脸部造型都比较柔和，脸形呈椭圆形，眉毛细而长，显得憨厚朴实。而画面中韩熙载的表情却非常凝重，并不开心，似乎心中有难言之隐。画中人物的形象虽各不相同，但人物的表情却十分生动传神。

　　作者将韩熙载的忧愁表现得淋漓尽致，将工笔人物画的艺术表现力提升到极高的水平。

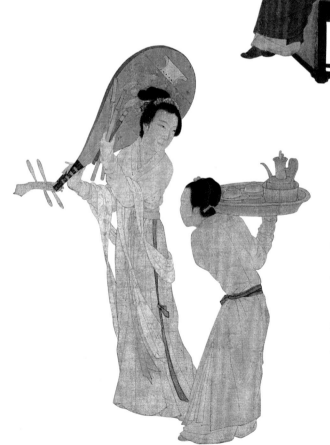

　　《韩熙载夜宴图》中所有女性的体型都很纤弱。大部分女性的脸形也呈椭圆形，她们五官分布匀称，细长的眉毛微微上挑，发髻的高度适中，衣带都系在腰间，上衣塞于下裙内，长裙曳地。

色彩

　　《韩熙载夜宴图》画面色彩艳丽，层次丰富，高饱和的矿物质颜料和不同浓度的墨色形成对比，最引人注意的是那大片鲜亮的朱砂色。画面上还用石绿色层层晕染，非常漂亮，为服饰和器具上色彩的对比起着稳定与和谐的作用。

　　画家先用细线勾勒出人物轮廓，再用轻淡的颜料进行多次罩染作为底色，使得背景染色虽薄却有厚实感。

　　画家使用的颜料多是用矿物研磨制成的重彩颜料，这样的颜料色彩鲜亮且不易褪色，所以即使《韩熙载夜宴图》历经千年，我们看到的画卷也依然如此艳丽。

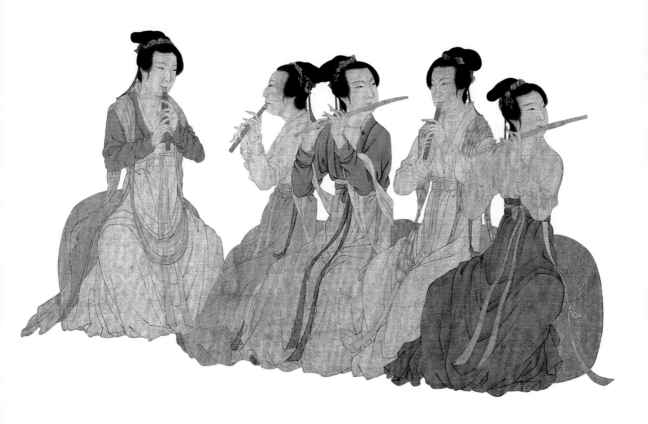

03

古代

时尚考

相信你也对《韩熙载夜宴图》中"清吹合奏"那一幕的印象最为深刻，因为那是整幅画卷里最唯美的一幕。

当我们了解了《韩熙载夜宴图》的创作背景和绘画特点之后，接下来我们再来看看《韩熙载夜宴图》中究竟隐藏了多少服饰之谜吧！

关于男士衣冠

黑色幞头

在《韩熙载夜宴图》中出现了两种不同款式的幞头，一种是韩熙载戴的轻纱帽，另一种是图中除了僧人以外所有男子都戴着的短翅幞头。

幞头后面垂着的像兔耳朵一样的带子叫作幞脚，幞脚的弯曲弧度和朝向在各个朝代有所不同。

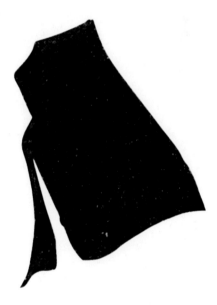

韩熙载的轻纱帽

短翅幞头

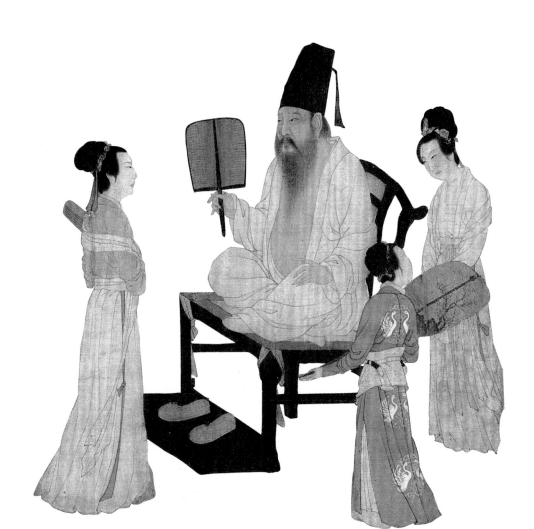

　　韩熙载的黑色轻纱帽很特别，它的帽顶很高，四方都有棱角，幞脚安放在脑后接近帽顶的位置。这顶帽子自始至终都没有被韩熙载摘下来过，在举办宴会这么欢乐的时候，戴着一顶轻纱帽未免太过于正式了。

　　宋初陶毅在《清异录》上说："韩熙载在江南造轻纱帽，匠帽者谓为'韩君轻格'。"说明韩熙载所戴的帽子是自己发明的。

　　这顶帽子虽然叫作"轻格"，但是意义却很深重。韩熙载在宴会中曾多次更换衣服，甚至抛去外衣，袒露胸怀，但帽子却纹丝不动，可见这顶帽子对韩熙载来说是非常重要的。

　　可能这顶帽子象征着韩熙载的精神品质，所以韩熙载即使在放纵中也要端正自己的"轻格"，想来是为了给自己留下最后一份操守吧。

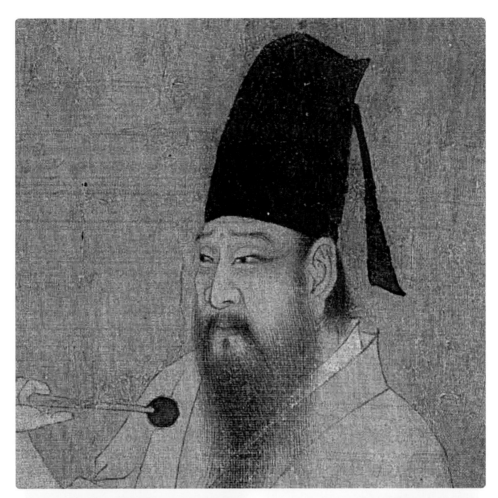

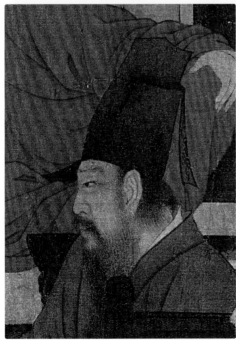

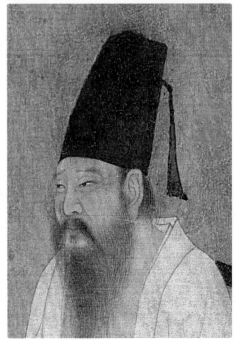

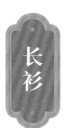

长衫

在整个宴会中，韩熙载一共换了两件不同的服装。一件是墨绿色交领长衫，另一件是浅黄色交领缺骻衫。

浅黄色交领缺骻衫

墨绿色交领长衫

　　古代有朝服、公服、常服和章服等不同服制，韩熙载于家中宴饮，不必受服制的限制，因此穿的是便服。

　　韩熙载在自己家里穿的衣服以舒适为主，当他击鼓时身上的袍子就由墨绿色交领长衫换成了浅黄色交领缺胯衫。在欣赏"清吹合奏"时，他更不拘小节了，就只穿着贴身的长衫并敞开来露着大肚子。

　　其实，对比一下《虢国夫人游春图》里的服饰就能发现，画中的幞头与长衫的设计和唐朝时的服饰差不多。

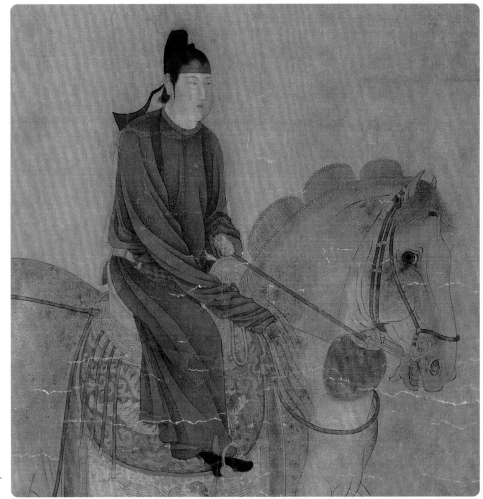

虢国夫人游春图 (局部)

张萱 [唐]
绢本设色
51.8cm×148cm
(宋摹本) 现藏于
辽宁省博物馆

女子时尚穿搭

窄袖长襦

五代十国时期的服饰衣冠继承和发扬了唐朝遗风。由于这幅《韩熙载夜宴图》是宋代摹本，画中人物的服饰不仅有五代时期的特点，还可以看到宋代的样式。

在画卷中，我们可以看到几种不同的女子服装风格。画面中的大多数女子下身穿小簇团花长裙，上身穿紧身窄袖的襦。襦裙的腰线相对比较低，不像唐朝女子穿的齐胸襦裙那么高。

"清吹合奏"这一幕中的奏乐者腰间系着绦带，绦带扎节后分成两条长带自然下垂，侧边也垂着一条长长的绦带，她们双臂间挽着帔帛，看起来像是飘逸的小仙女。

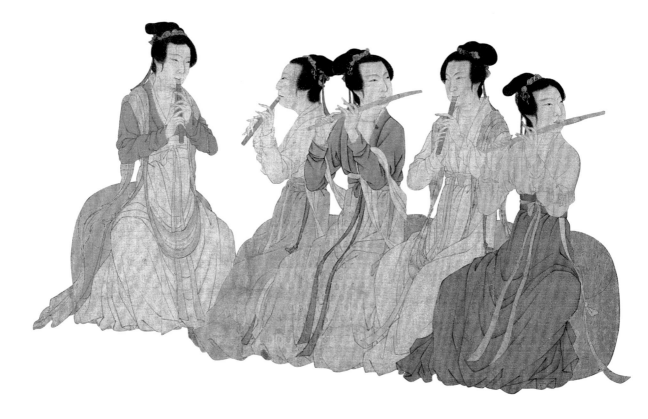

腰上黄

　　王屋山的服饰与其他乐伎不同，她穿着开叉圆领长衫，看起来纤细苗条，腰间围着"腰上黄"，上面还佩有白色玉饰。

　　"腰上黄"就是一种黄色的腹围，在宋代时十分流行。

　　其他侍女的服饰与王屋山大同小异，只是"腰上黄"被长长的腰带所代替了。侍女用腰带在腹部中间扎一个蝴蝶结，伸出两根长带向下垂。

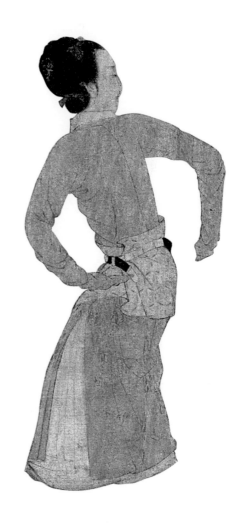

04

"老式"贵族的
生活品位

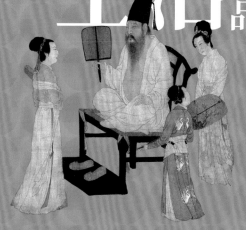

《韩熙载夜宴图》为我们展示了一场一千多年前的大Party（派对）。画卷中的每一件物品，大到床榻桌椅，小到服饰器皿，无一不体现了当时人们的生活气息与审美品位。

韩熙载作为一名"老式"贵族，究竟有着怎样的生活品位呢？让我们用"放大镜"仔细品品！

古人的扇子

　　第四组画面"清吹合奏"中出现过两把扇子，一把是韩熙载自己拿的长方形扇子，一把是侍女所持的长柄宫扇。

　　图中韩熙载坐在禅椅之上，右手拿着麈尾扇，盘膝而坐。

　　站在他左边的侍女持着长柄宫扇，通梁外夹式的扇柄，做得十分精致，扇面上还绘有山水画。

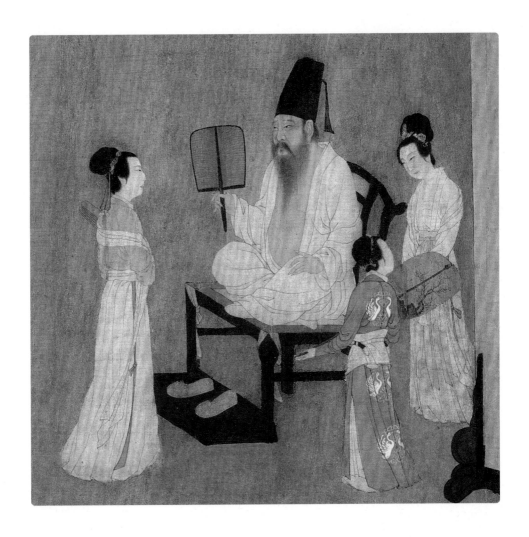

◇◇◇◇◇◇◇◇◇◇◇◇

韩熙载手里拿着的扇子叫麈尾扇。

据说麈是一种大鹿，与群鹿同行时麈尾摇动，以指挥鹿群的行向。麈尾扇取名于此，有领袖群伦之意。

手持麈尾扇的韩熙载一副威严肃穆的表情，其身躯伟岸，人物比例明显与侍女不同。通过人物的比例大小体现出身份的尊卑，正是中国古代人物画的一大特点。

麈尾扇

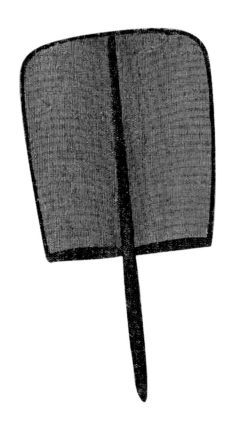

中国古代绘画中的长柄宫扇一般由宫女、侍女所持，主要用于为主人提供遮掩服务。

我们可以看到《韩熙载夜宴图》中的长柄宫扇的扇面上画有两棵古树扎根于磐石之上。北宋郭熙的《窠石平远图》中乱石嶙峋，古树枝干卷曲，有的叶落殆尽，有的郁郁葱葱，有着荒凉清旷的氛围，与扇中画很相似。

长柄宫扇

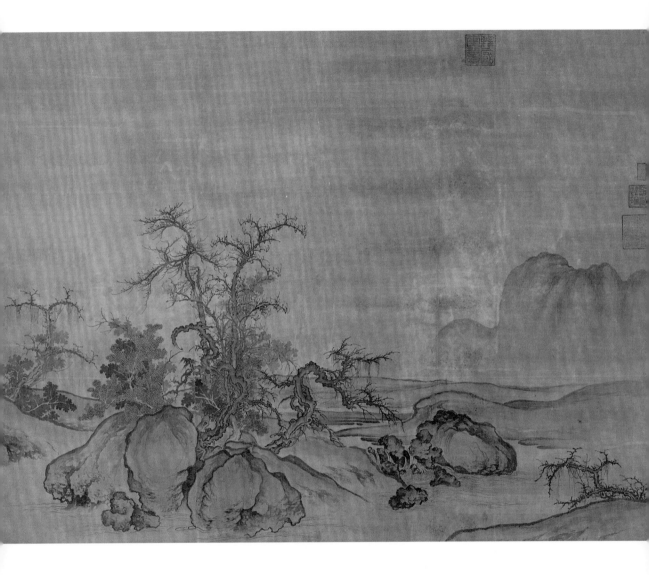

窠石平远图

郭熙 [北宋]

绢本设色

120.8cm×167.7cm

现藏于北京故宫博物院

豪门夜宴的六种乐器

　　这幅画虽然名为《韩熙载夜宴图》，但其实并没有展现出宴会的全部过程，而是描绘了宴饮之后的娱乐活动。

　　在卷首，我们看到的就已经是宾主吃完晚饭欣赏音乐的场面了，因此与其说这是"夜宴图"，不如说是"宴罢娱乐图"。

　　画面分为五个部分，每一部分都出现了乐器，整幅画卷共出现了六种乐器，而在第一组画面中就有五种乐器。

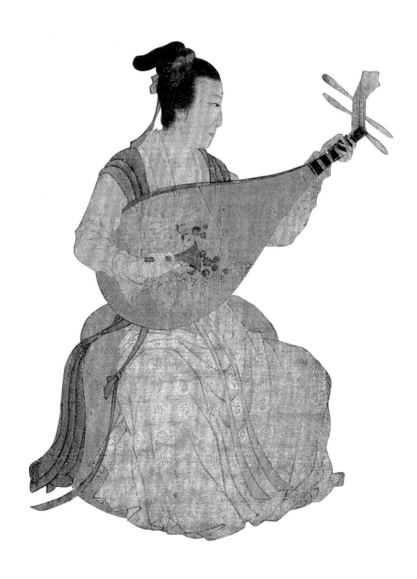

　　李姬演奏时使用的琵琶和卷首在床榻上出现的琵琶，以及第三组画面中出现的琵琶，都是四弦四柱的曲项琵琶。

　　图中李姬横抱着琵琶用拨子弹奏，与现代竖着抱琵琶用指甲弹奏的方法非常不同。

　　据传用拨子弹奏的曲项琵琶是由波斯经天竺，随着《天竺乐》传入我国中原的。

　　在另一幅描绘宴饮场景的画卷《唐人宫乐图》中，也有出现宫人弹奏琵琶的场面，我们可以看到图中唐人弹奏琵琶的姿势也是横抱琵琶，但琴头却略微朝下。

唐人宫乐图（局部）
佚名［唐］
绢本设色
48.7cm×69.5cm
现藏于台北"故宫博物院"

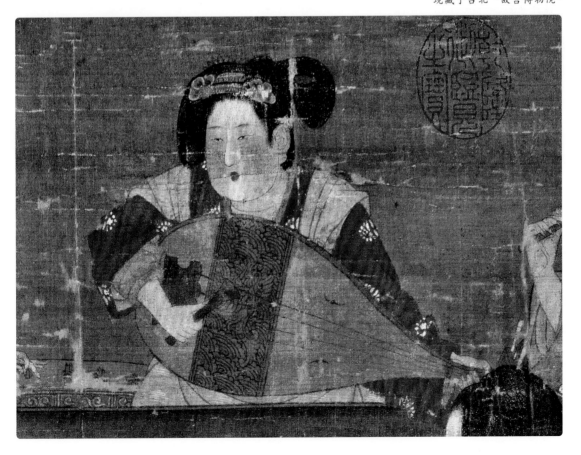

羯鼓

第一组画面中出现在屏风后的红色大鼓和第二组画面中韩熙载敲击的大鼓都叫羯鼓，这是一种外来乐器，因为最早是使用公羊皮制作鼓面，因此得名"羯鼓"。

羯鼓的声音激烈、洪亮，适用于演奏快节奏的音乐。

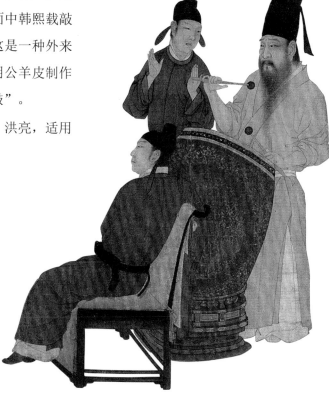

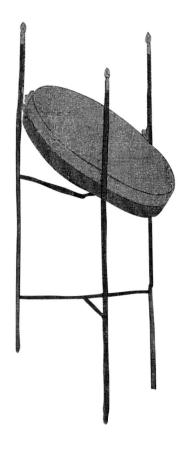

在第一组画面中，韩熙载左边的女子身旁有一个书鼓，它特别像今天表演京韵大鼓时用作伴奏的鼓，但是画面里并没有人使用它。

书鼓的体型较小，鼓框采用硬材质的木料制作，两面蒙上牛皮，专用于北方的说唱音乐"大鼓书"等各种鼓书伴奏。

书鼓

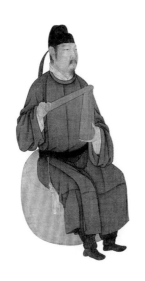

拍板是由西北少数民族地区传入中原的一种乐器，到了唐代已广为流传，它由多块木板制成，木板上端用绳子串联，下端可以自由开合。

演奏者使用时，用两手分执最外两块木板的下端，一开一合向中间的木板撞击作声。

拍板

第四组画面中奏乐的女子竖吹的为筚篥，横吹的则为笛子。

筚篥，又称悲篥、笳管等，同样源自西域，是由古代龟兹牧人发明的一种簧管乐器。唐代杜佑的《通典》中说："筚篥，本名悲篥，出于胡中，其声悲。"可见这种乐器更适合表现沉郁悲凉的旋律。

在这个优美的片段中，画家对演奏者的刻画极其入微，乐女们手指按压的乐器的位置，以及中年文士打击拍板配合的动作，都是符合音律规则的。筚篥的悲凉与笛子的清悠相组合，我们甚至可以脑补出多声部之间的和谐。

筚篥·笛子

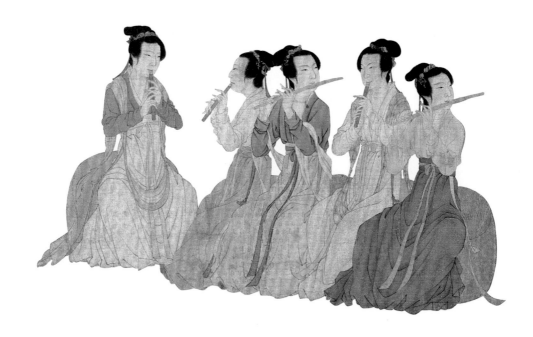

笛子的声音具有悠扬、婉转的特点，容易给人一种缠绵思乡的感觉。李白曾经写过这样的诗句，充分显示了笛声动人的魅力。

春夜洛城闻笛

李白〔唐〕

谁家玉笛暗飞声，
散入春风满洛城。
此夜曲中闻折柳，
何人不起故园情。

【译文】

是谁在演奏笛子，暗暗地传出悠扬的笛声？随着春风飘扬，传遍洛阳全城。今夜的乐曲中，听到哀伤的《折杨柳》，有谁不会萌发思乡之情呢？

家具陈设

《韩熙载夜宴图》中出现了很多家具，有七张坐墩、六把椅子、两张床榻等。五组画面以家具布局进行分割过渡，表现了不同时间里的宴会场景。

在"琵琶独奏"这组画面里，韩熙载与宾客们欣赏琵琶曲。画面中出现的家具有衣架、罗汉床、屏风以及炕桌、平头案、靠背椅和坐墩等。这些家具大多都上了黑漆，黑色是当时家具的流行色。

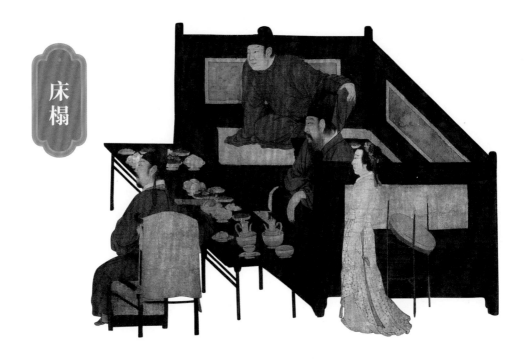

床榻

在第一组画面"琵琶独奏"与第三组画面"更衣小憩"中，主人公坐的是三围屏式罗汉床，罗汉床非常宽敞，三面设有围屏，围屏上绘有精美的山水画用作装饰，让主人即使躺在榻上，也能"卧游"自然山川。

在隋唐以前，人们大多盘腿而坐，虽然到了宋朝的时候是垂足而坐，但是为了方便保持旧时习惯的人能够盘腿而坐，就有了这种比较矮小的榻。

桌案

画中的桌案分别出现在第一、第三两组画面中。其中放置在榻上的炕桌是矮的，其他的都是高的。它们造型简约、风格统一，大多是平头案，案腿在四角内缩安装，案面平直。画中的桌案注重陈设功能，案脚细瘦，别致文雅，更适宜待客和盛放食物。

宴席中共出现六把靠背椅，其中有五把是宾客坐的椅子，这五把椅子后背搭有绿色靠垫，椅背的搭脑两头上扬类似牛角，所以这种椅子也叫"牛头椅"。

第四组画面中韩熙载坐在禅椅上。他的椅子与宾客的不同，仅仅椅面有坐垫，脚下还多了个脚踏，更加宽敞舒适。

画中还有一种坐具为"鼓凳"，鼓凳又叫绣墩，它在唐代绘画作品中曾出现过，是一种临时性的家具。

坐具

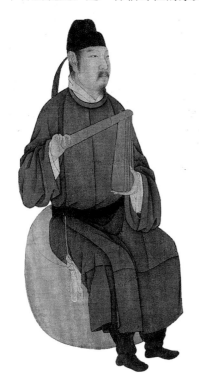

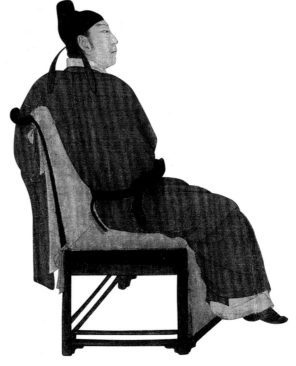

屏风

《韩熙载夜宴图》是用屏风分割画面以完成不同场景的过渡的，这也是《韩熙载夜宴图》的一大特点。

画面中的屏风样式可以分为两种，床榻周围的围屏和独立的单扇大屏风。

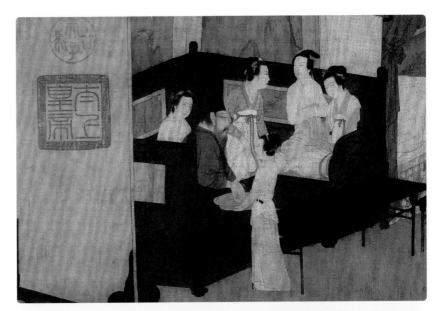

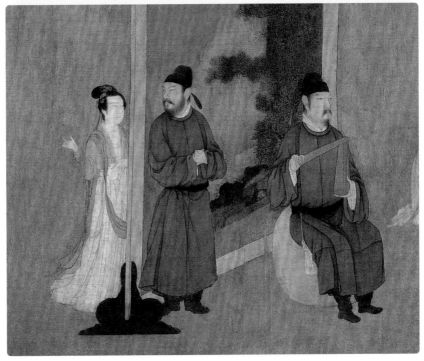

古人在屏风上绘画题诗的形式多种多样，屏风画的题材也很广泛，包括山水、人物和花鸟等。除此之外，也有以书法装饰的。

譬如在唐代诗人韩偓创作的一首诗《草书屏风》中，就吟咏了屏风上怀素的草书作品，深刻地描述了怀素草书的飞动气势和苍劲形象，形象地体现了怀素书法的风格和意境。

草书屏风

韩偓［唐］

何处一屏风，分明怀素踪。

虽多尘色染，犹见墨痕浓。

怪石奔秋涧，寒藤挂古松。

若教临水畔，字字恐成龙。

【译文】

你从哪里得到这一个屏风？这上面分明有怀素的书法笔迹。虽然字幅因受尘色侵蚀有些斑驳，但还能见到墨痕的浓重。点像怪石奔向秋天的山涧，竖钩像寒枯的古藤倒挂在古松上。如果把屏风放到水边，每个字恐怕都要化成蛟龙游到水中。

陶瓷器皿

　　《韩熙载夜宴图》中宴饮的席案上摆放有很多餐具、茶具等器物，从造型上看它们与宋代的瓷器十分相似，因此可以当作此卷为宋代摹本的考证之一。

　　如酒具壶嘴的长度不一体现的是从唐代的短流到宋代长流的变化，而图中的碗则明显与北宋的定窑瓷器或景德镇窑的影青瓷接近。

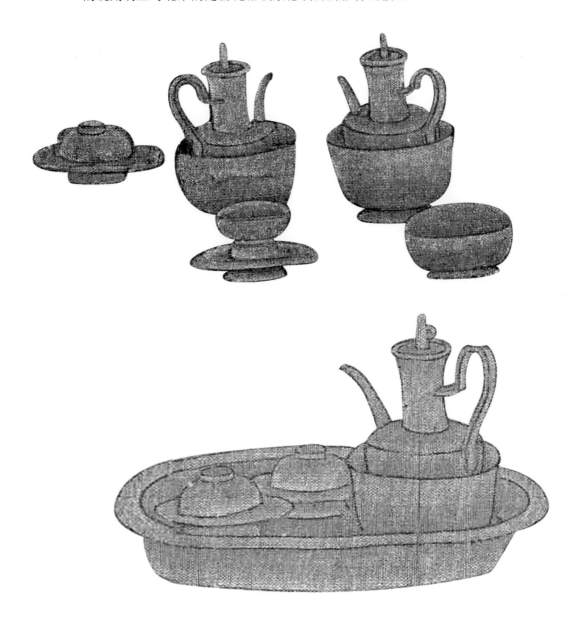

画心之外
流传的印记

相信你已经对《韩熙载夜宴图》的创作背景、人物角色、服饰样式和陶瓷器皿有了一定的了解。最初该画只有画芯的部分，后来历代收藏者们因珍爱它而为其评写了题跋，并加以印记重新装裱，于是我们如今看到的画卷便多了许多后人的痕迹，例如画卷开头的"夜宴图"三个篆体字就是后人题的。

在画芯之外，通过题跋和藏印，我们可以了解到一幅中国古代绘画作品的流传轨迹。

藏印

 《韩熙载夜宴图》全卷附有大大小小230枚印鉴，"石渠宝笈""御书房鉴藏宝""太上皇帝""南北东西常相随难分离"等印鉴如浮光掠影、摇曳生姿。

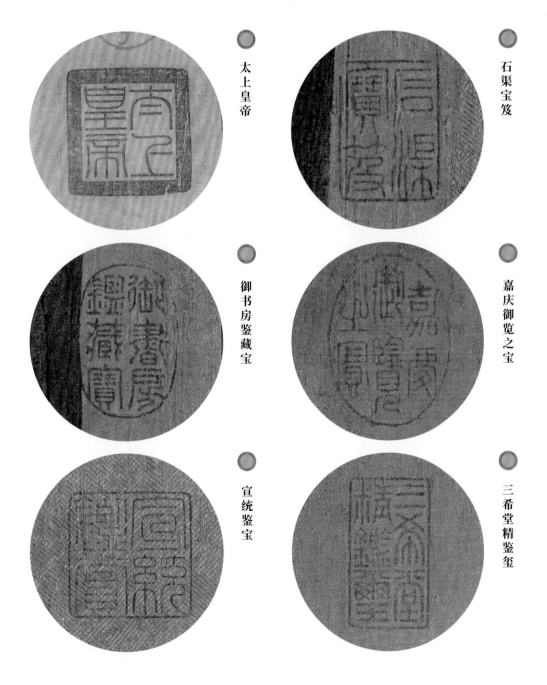

太上皇帝

石渠宝笈

御书房鉴藏宝

嘉庆御览之宝

宣统鉴宝

三希堂精鉴玺

题跋

明代书法家程南云篆书题顾闳中《韩熙载夜宴图》卷引首

明末清初书法家王铎题跋

元代著名诗人班惟志题跋

在《韩熙载夜宴图》上留下题跋的人非常多，他们要么是一代君王，要么是一代权臣，要么就是风雅名士，如明末清初大书法家王铎、明代书法家程南云、元代大诗人班惟志等等。

这些题跋不单单有很高的艺术价值，更重要的是，他们记录了《韩熙载夜宴图》千年以来的传承历程。

班惟志是元代一位以词曲名世的奇才。《全元曲》中收入了班惟志的散曲套数《南吕·一枝花·秋夜闻筝》，这些散曲描写了秋夜听到筝声所产生的各种遐想。

南吕·一枝花·秋夜闻筝

班惟志 [元]

【一枝花】透疏帘风摇杨柳阴，泻长空月转梧桐影。冷雕盘香销金兽火，咽铜龙漏滴玉壶冰。何处银筝？声嘹呖云霄应，逐轻风过短棂。耳才闻天上《仙韶》，身疑在人间胜境。

【梁州】恰便似溅石窟寒泉乱涌，集瑶台鸾凤和鸣，走金盘乱撒骊珠迸。潜沼鱼惊。天边雁落，树梢云停。早则是字样分明，更那堪音律关情！凄凉比汉昭君塞上琵琶，清韵如王子乔风前玉笙，悠扬似张君瑞月下琴声。再听，愈惊。叮咛一曲《阳关令》，感离愁，动别兴。万事萦怀百样增，一洗尘清。

【尾】他那里轻笼纤指冰弦应，俺这里谩写花笺锦字迎，越感起文园少年病。是谁家玉卿，只恁般可憎，唤的人一枕胡蝶梦儿醒！

【注释】

金兽：兽形的香炉。

《仙韶》：仙韶曲。亦泛称宫廷乐曲。

06

传统纹样

的艺术之美

　　这场一千多年前的大Party（派对）就到此结束了，但Party（派对）结束后还有不一样的轻松节目。

　　我们领略了《韩熙载夜宴图》中古人的娱乐生活、服饰时尚、生活品位，接下来不妨再走近一点，仔细看看那些物件器皿上的精美装饰纹样，这里有宋代锦绣纹样、瓷器纹样……这些繁复华丽的传统纹样也有自己的魅力。

单独纹样

《韩熙载夜宴图》中琵琶、羯鼓上的图案丰富多彩。宋代的花卉图案受到宫廷写生花鸟画的影响，截取某一种花草的一枝或者一部分作为装饰的纹样，这些花草主要有牡丹花、茶花、莲花和芙蓉等等。花卉纹样可以以单独纹样的形式用于装饰。

什么叫作单独纹样呢？

单独纹样是图案独立存在的最小单位，是图案最基本的造型，用单独纹样可以组织成不同形式的图案，而且这种图案将不受外轮廓的限制。

我们在《韩熙载夜宴图》中的曲项琵琶上就可以看到比较写实的花卉单独纹样。

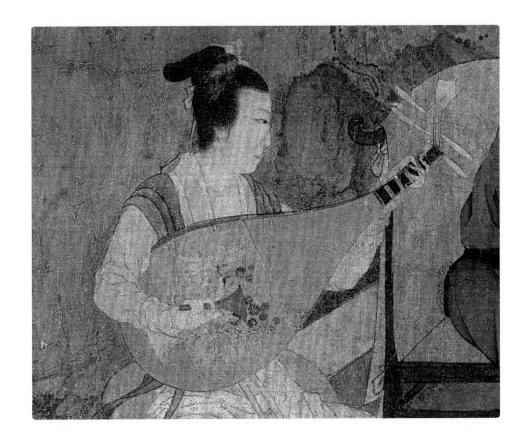

单独纹样 | 曲项琵琶花卉纹样

适合纹样

《韩熙载夜宴图》原作绘于五代时期，现存版本是宋代摹本，因此图中服饰、帷帐等织物的装饰纹样既有五代时期纹样的影子，也有宋代写实纹样的风格。

图中的织物上那一团团的圆形图案属于适合纹样。

什么叫作适合纹样呢？

适合纹样就是把一个图案纳入一个特定的外形中，使之严格地适应造型，即使去掉外框，也同样具备原本外轮廓的特征。例如《韩熙载夜宴图》中执扇侍女服饰上的对鸟纹、枕头和帷帐上的圆形花纹，都是将图案放置于圆形骨骼中的，因此保持了圆形的外轮廓特点。而将这些适合纹样进行有序地排列，就可以用于装饰。

适合纹样 | 宋定窑海石榴双鹿纹

适合纹样 | 宋定窑白盘鸾凤花草纹

二方连续

　　二方连续俗称花边，是将一个单位的图案，进行上下或者左右的连续、重复的排列，以形成条形的连续图案。在宋代服饰的边饰中，有时也会将桃花、杏花、荷花和梅花的图案连接成一条花边，这种花边还有一个好听的名称，叫作"一年景"。

　　《韩熙载夜宴图》中的桌案上摆满了琳琅满目的瓷制器皿，据学者考证，画中出现的酒具均为宋代时期的瓷器。事实上宋代的瓷器纹样也丰富多彩，其中瓷器的花边纹饰正是使用了二方连续的形式。

二方连续│宋 穿枝牡丹纹瓷器花边（左右连续）

二方连续 | 宋 四季花卉佩带花边（上下连续）

二方连续｜宋 四季花卉佩带花边（上下连续）

四方连续

　　四方连续指的是将一个纹样或几个纹样组成一个单位，向上下、左右无止境连续的图案。

　　宋代文人嗜书画，因此书画的装裱也会采用织锦或缂丝为包首，包首织物上的纹样多以四方连续的形式出现，十分具有韵律和均衡的美感。

四方连续 | 八达晕莲花纹

幕后花絮

这里有个二维码，另一视角看古画！

看到这里，相信读者对《韩熙载夜宴图》已经有了一定的了解。

《韩熙载夜宴图》是五代时期顾闳中所作，但与其他同期的绘画作品相比较，画中的人物服饰和色彩与五代时期的并不完全相同，桌上的器物和屏风上的风景画也颇具宋时风格，所以普遍认为我们现在看到的这幅画是宋人临摹的。

尽管不是五代时期的作品，但这幅画依然珍贵，流传历史的长短并不是决定作品价值的唯一标准，它依旧是一幅优秀的古代叙事性人物绘画作品。画中的宴会看起来欢喜热闹，仿佛每一个人物都沉浸在其中，但韩熙载神情木讷，而且他的幞头和使用的扇子都过于正式，与欢乐的场景格格不入。

回顾韩熙载的一生，孤傲的他虽满腹才华，却没有用武之地，皇帝的猜忌、同僚的打击，眼睁睁看着自己的国家成为他人砧板上的鱼肉，让他束手无策，最终只能借酒消愁，麻痹无处安放的心。

画家似乎看透了韩熙载，画出了他的内心世界，巧妙地借用韩熙载的幞头、纹丝不乱的美髯、麈尾扇和木讷的神情以及好友的注视，刻画出一个在歌舞升平的宴会中格格不入的韩熙载。这场宴会中表现出的美感与凄凉，正是《韩熙载夜宴图》成为千古名画的重要原因。

一场千年前的宴会到这里就即将落幕了，我们希望能让更多读者朋友在阅读以及动手体验的过程中喜欢上这幅画。

请记得扫描书上的二维码观看视频哦，你一定会发现，艺术并不难懂。